技有所承

郭志鸿

技有所承　画鱼虾

轩敏华◎主编

李　波◎著

中原出版传媒集团
中原传媒股份公司

河南美术出版社
·郑州·

序言

中国有着五千年文明，鱼文化历史悠久，鱼与人类的关系源远流长。公认为我国最早的花鸟画作品《鹳鱼石斧图》彩陶缸（仰韶文化），便有生动的鱼形象。在中国艺术史上，新石器时期的彩陶、战国时期的青铜器、先秦帛画、汉代画像石画像砖，以及瓦当上均有鱼纹图案。盛行于明清时期的青花釉里红鱼盘，就是生动活泼的鲤鱼形象。

《庄子·秋水》记有庄子濠梁观鱼的典故，由此引发"临渊羡鱼""我知鱼乐""相濡以沫不如相忘于江湖"的概念。汉乐府诗《江南》云"鱼戏莲叶东，鱼戏莲叶西，鱼戏莲叶南，鱼戏莲叶北"描绘的正是一幅鱼在荷塘悠然自得、欢快嬉戏的画卷。此外，我国民间流传着鲤鱼跳龙门的典故。唐代李白《赠崔侍御》诗："黄河三尺鲤，本在孟津居。点额不成龙，归来伴凡鱼。"即用此典。

在中国传统文化中，鱼兼具多层的寓意，是一个美好的意象。其一，鱼有生殖繁盛、福泽绵绵的含义，符合古人多子多福的愿望；其二，"鱼"和"余"谐音，年年有余（鱼），迎合人们对于富足、美满生活的期许；其三，庄周观鱼的典故，体现了文人士大夫追求精神自由的象征。因此，"鱼藻图""鱼乐图"也成为民间工艺美术和中国文人绘画中常见的题材。

水生物的种类繁多，统称为水族。常入画的水族包括鲤鱼、鳜鱼、鲫鱼、鲇鱼、白条、草鱼、螃蟹、河虾、龙虾、青蛙、蝌蚪、乌龟、鳖等等，清代赵之谦也画海鱼。

《芥子园画传》中的画鱼诀写到："画鱼须活泼，得其游泳象。见影如欲惊，喋喁意闲放。浮沉荇藻间，清流姿荡漾。悠然羡其乐，与人同意况。若不得其神，只徒肖其状。虽写溪涧中，不异砧俎上。"要求画出鱼在水中悠然自若的神态，强调一个"活"字，否则就与躺在砧板上的死鱼无异。

宋徽宗时编撰的《宣和画谱》其中就有龙鱼一门。因此宋代不乏传世的画鱼名作，如《群鱼戏藻图》，以及刘寀的长卷《落花游鱼图》等。

在历代画鱼名家中，最具个性的当属八大山人。八大山人善画白条和鲫鱼，他笔下的鱼造型简括，夸张怪诞，有一种内在的张力和稚拙之美。尤其是将鱼画成"白眼"，成为他独特的个人符号，表现出孤傲不群、愤世嫉俗的个性；在构图上，也是突兀怪异，将自己的思想、情感隐含其中，暗藏某种晦涩的隐喻。

齐白石对八大山人的学习，对其从民间画家向文

人画家转变起到了举足轻重的作用。齐白石笔下的鱼更加写意，他的作品既有民间艺术热烈鲜活的特征，同时也兼具文人气息，雅俗共赏。白石老人善画草鱼、鲶鱼、鳜鱼和白条，笔墨凝练，生动活泼。据传，毕加索评价齐白石画的鱼说："齐先生画中的鱼，没用一点色一根线去画水，却使人看到了江河，嗅到了水的清香。"

白石老人画虾，可谓前无古人后无来者。他所画的虾，有童年的生活体验，"家园小池，水清见底，常看虾游变动无穷"，青年时期学习古人，晚年突破前人的造型和笔墨程式，再经过写生和深入细致的观察，将虾的物态结构反复提炼，同时又以其独特的笔墨，传达出个人对生命的感悟和对自由精神的追求，达到了技巧、艺术和思想的高度统一。白石老人画虾自称花了数十年的工夫，经过数次变化："余之画虾已经数变，初只略似，一变毕真，再变色分深淡，此三变也。"其实，这只是简言概括，齐白石画虾经过了造型上的高度提炼，如虾足的数量，腹部和虾钳的形态，复眼的形态，以及用笔、用墨、用水的艺术处理，如头胸甲、触角的用笔等，都经过了深刻的揣摩和研究。

由此，我们也可以看到白石老人如何将虾这个题材从师古人、师造化，再到自我提炼和自我创造的过程。白石老人画虾为大众所喜，然而普通人只知道白石老人画的虾鲜活、透明，却不能真正了解白石老人画虾深层的思想内涵，白石老人也因画虾而掩盖了其他所长，"人谓予只能画虾，冤哉""等闲我被鱼虾误，负却龙泉五百年""鱼虾负我短剑"……一方面感慨世人只知其画虾，而忽略了其他方面的长处；另一方面也是自嘲，为区区小鱼小虾所误，所谓爱之愈深，恨之愈深。毫无疑问，白石老人画鱼虾取得了极大的成功，而他在其他领域，诸如山水、人物、花鸟，诗词、书法、篆刻乃至哲学思想上的修为，才是他达到艺术高度、成为一代大师的主要因素。

李波于漪斋灯下
2018 年仲夏

扫码看视频

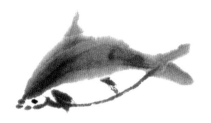

目 录

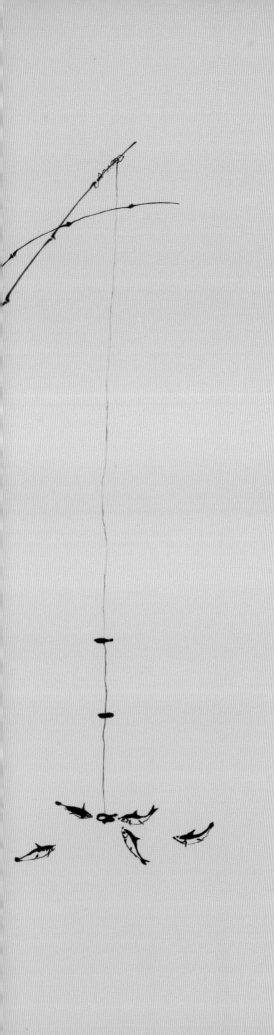

第一章 基础知识

笔

画中国画的笔是毛笔，在文房四宝之中，可算是最具民族特色的了，也凝聚着中国人民的智慧。欲善用笔，必须先了解毛笔种类、执笔及运笔方法。

毛笔种类因材料之不同而有所区别。鹿毛、狼毫、鼠须、猪毫性硬，用其所制之笔，谓之"硬毫"；羊毫、鸡毛性软，用其所制之笔，谓之"软毫"；软、硬毫合制之笔，谓之"兼毫"。"硬毫"弹力强，吸水少，笔触易显得苍劲有力，勾线或表现硬性物质之质感时多用之。"软毫"吸着水墨多，不易显露笔痕，渲染着色时多用之。"兼毫"因软硬适中，用途较广。各种毛笔，不论笔毫软硬、粗细、大小，其优良者皆应具备"圆""齐""尖""健"四个特点。

绘画执笔之法同于书法，以五指执笔法为主。即拇指向外按笔，食指向内压笔，中指钩住笔管，无名指从内向外顶住笔管，小指抵住无名指。执笔要领为指实、掌虚、腕平、五指齐力。笔执稳后，再行运转。作画用笔较之书法用笔更多变化，需腕、肘、肩、身相互配合，方能运转得力。执笔时，手近管端处握笔，笔之运展面则小；运展面随握管部位上升而加宽。具体握管位置可据作画时需要而随时变动。

运笔有中锋、侧锋、藏锋、露锋、逆锋及顺锋之分。用中锋时，笔管垂直而下，使笔心常在点画中行。此种用笔，笔触浑厚有力，多用于勾勒物体之轮廓。侧锋运笔时锋尖侧向笔之一边，用笔可带斜势，或偏卧纸面。因侧锋用笔是用笔毫之侧部，故笔触宽阔，变化较多。

作画起笔要肯定、用力，欲下先上、欲右先左，收笔要含蓄沉着。笔势运转需有提按、轻重、快慢、疏密、虚实等变化。运笔需横直挺劲、顿挫自然、曲折有致，避免"板""刻""结"三病。

作画行笔之前，必须"胸有成竹"。运笔时要眼、手、心相应，灵活自如。绘画行笔既不能如脱缰野马，收勒不住，又不能缩手缩脚，欲进不进，优柔寡断，为纸墨所困，要"笔周意内""画尽意在"。

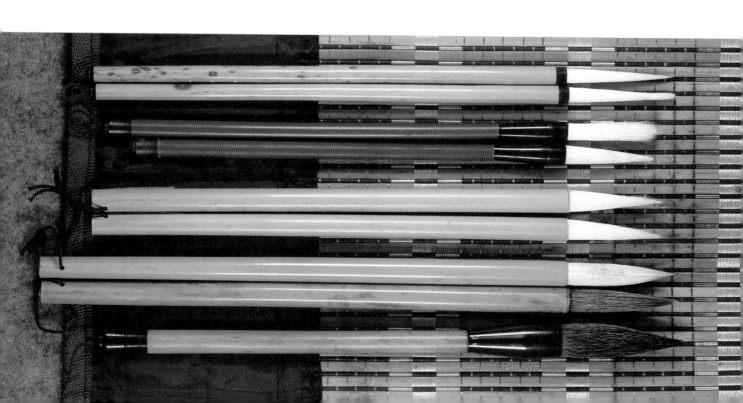

墨

　　墨之种类有油烟墨、松烟墨、墨膏、宿墨及墨汁等。油烟墨，用桐油烟制成，墨色黑而有泽，深浅均宜，能显出墨色细致之浓淡变化。松烟墨，用松烟制成，墨色暗而无光，多用于画翎毛和人物之乌发，山水画中不宜使用。墨膏，为软膏状之墨，取其少许加水调和，并用墨锭研匀便可使用。宿墨，即研磨存留于砚中隔夜之墨，熟纸、熟绢作画不宜使用，生宣纸作画可用其淡者。浓宿墨易成渣滓难以调和，无渣滓之浓宿墨因其墨色更黑，可作焦墨为画面提神。宿墨须用之得法，用之不当，易污画面。墨汁，应用书画特制墨汁，墨汁中加入少许清水，再用墨锭加磨，调和均匀，则墨色更佳。

　　国画用墨，除可表现形体之质感外，其本身还具有色彩感。墨中加入清水，便可呈现出不同之墨色，即所谓"以墨取色"。前人曾用"墨分五色"来形容墨色变化之多，即焦墨、重墨、浓墨、淡墨、清墨。

　　运笔练习，必须与用墨相联。笔墨的浓淡干湿，运笔的提按、轻重、粗细、转折、顿挫、点乩等，均需在实践中摸索，掌握熟练，始能心手相应，出笔自然流利。

　　表现物象的用墨手法可分为破墨法、积墨法、泼墨法、重墨法和清墨法。

　　破墨法：在一种墨色上加另一种墨色叫破墨。有以浓墨破淡墨，有以淡墨破浓墨。

　　积墨法：层层加墨，浓淡墨连续渲染之法。用积墨法可使所要表现之物象厚重有趣。

　　泼墨法：将墨泼于纸上，顺着墨之自然形象进行涂抹挥扫而成各种图形。后人将落笔大胆、点画淋漓之画法统称泼墨法。此种画法，具有泼辣、惊险、奔泻、磅礴之气势。

　　重墨法：笔落纸上，墨色较重。适当地使用重墨法，可使画面显得浑厚有神。

　　清墨法：墨色清淡、明丽，有轻快之感。用淡墨渲染，只微见墨痕。

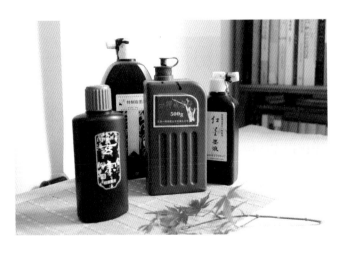

纸

中国画主要用宣纸来画。宣纸是中国画的灵魂所系，纸寿千年，墨韵万变。宣纸，是指以青檀树皮为主要原料，以沙田稻草为主要配料，并主要以手工生产方式生产出来的书画用纸，具有"韧而能润、光而不滑、洁白稠密、纹理纯净、搓折无损、润墨性强"等特点。

平时常见的宣纸、高丽纸、浙江皮纸、云南皮纸、四川夹江皮纸都属皮纸，宣纸又有生宣、熟宣、半熟宣的区别。生宣纸质细而松，水墨写意画多用。生宣经加工煮捶砑光后，叫熟宣，如常见的玉版宣即是。熟宣加矾水刷过，便是矾宣。矾宣不渗墨，宜于工笔画。宣纸还有单宣、夹宣之分。国画用纸，一般都是单宣，夹宣厚实，可作巨幅。宣纸凡经加工染色、印花、贴金、涂蜡，便是笺，以杭州产为最佳。现代国画一般不用笺，而明代用笺纸作画则较为普遍。除了宣、笺以外，也有用丝织物为底本作书作画的，最常用的是绢。绢也有生、熟两种，相当于宣纸中的生宣、熟宣。当前市面上出售的大都是熟绢。熟绢上过矾，适合画工笔、小写意。

宣纸的保存方法很重要。一方面，宣纸要防潮。宣纸的原料是檀皮和稻草，如果暴露在空气中，容易吸收空气中的水分，也容易沾染灰尘。方法是用防潮纸包紧，放在书房或房间里比较高的地方，天气晴朗的日子，打开门窗、书橱，让书橱里的宣纸吸收的潮气自然散发。另一方面，宣纸要防虫。宣纸虽然被称为千年寿纸，但也不是绝对的。防虫方面，为了保存得稳妥些，可放一两粒樟脑丸。

砚

砚之起源甚早，大概在殷商初期，砚初见雏形。刚开始时以笔直接蘸石墨写字，后来因为不方便，无法写大字，人类便想到了可先在坚硬东西上研磨成汁，于是就有了砚台。我国的四大名砚，即端砚、歙砚、洮砚、澄泥砚。

端砚产于广东肇庆市东郊的端溪，唐代就极出名，端砚石质细腻、坚实、幼嫩、滋润，扣之若婴儿之肤。

歙砚产于安徽，其特点，据《洞天清禄集》记载："细润如玉，发墨如油，并无声，久用不退锋。或有隐隐白纹成山水、星斗、云月异象。"

洮砚之石材产于甘肃洮州大河深水之底，取之极难。

澄泥砚产于山西绛州，不是石砚，而是用绢袋沉到汾河里，一年后取出，袋里装满细泥沙，用来制砚。

另有鲁砚，产于山东；盘谷砚，产于河南；罗纹砚，产于江西。一般来说，凡石质细密，能保持湿润，磨墨无声，发墨光润的，都是较好的砚台。

色

中国画的颜料分植物颜料和矿物颜料两类。属于植物颜料的有胭脂、花青、藤黄等，属于矿物颜料的有朱砂、赭石、石青、石绿、金、铝粉等。植物颜料色透明，覆盖力弱；矿物颜料质重，着色后往下沉，所以往往反面比正面更鲜艳一些，尤其是单宣生纸。为了防止这种现象，有些人在反面着色，让色沉到正面，或者着色后把画面反过来放，或在着色处先打一层淡的底子。如着朱砂，先打一层洋红或胭脂的底子；着石青，先打一层花青的底子；着石绿，先打一层汁绿的底子。这是因为底色有胶，再着矿物颜料就不会沉到反面去了。现在许多画家喜欢用从日本传回来的"岩彩"，其实岩彩是属于矿物颜料类。植物颜料有的会腐蚀宣纸，使纸发黄、变脆，如藤黄；有的颜色易褪，尤其是花青，如我们看到的明代或清中期以前的画，花青部分已经很浅或已接近无色。而矿物颜色基本不会褪色，古迹中的那些朱砂仍很鲜艳呢！但有些受潮后会变色，如铅粉，受潮后会变成灰黑色。

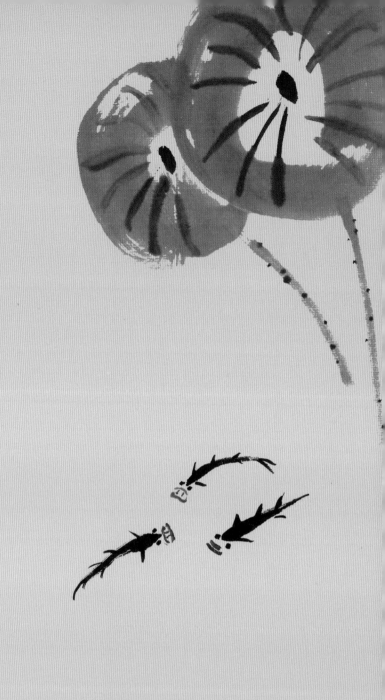

第二章 局部解析

一、鱼

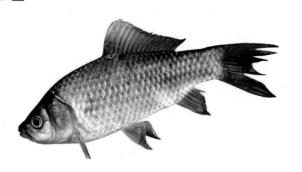

鱼的种类很多，常见的种类有鲤鱼、鳜鱼、鲫鱼、鲢鱼、草鱼、鲶鱼等。古人有言：致广大尽而精微。通画理须先通物理。所以，要把鱼画好，首先要先了解鱼类的形态特征和生活习性。下面我们以鲫鱼为代表进行分析。

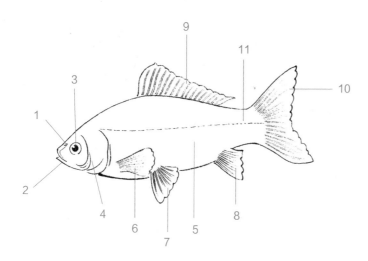

1.鼻孔　2.吻　3.眼　4.鳃　5.体　6.胸鳍　7.腹鳍　8.臀鳍　9.背鳍　10.尾鳍　11.侧线

构造特征

鲫鱼体侧扁、厚而较高，腹部圆，头短小，口端呈弧形，下颌稍向上斜，体呈银白色，背部灰黑，腹面是白色，即所谓的"鱼肚白"。鲫鱼的鳍呈深灰色，体披大圆鳞，侧线清晰完整，略弯。鲫鱼的吻钝，没有鱼须。下咽齿侧扁，背鳍基础部分比较短。背鳍、臀鳍中有粗壮并且带有锯齿的硬刺。

运动特征

鲫鱼的运动器官是鳍，分别为：尾鳍、臀鳍、腹鳍、胸鳍和背鳍。其中胸鳍和腹鳍有保持身体平衡的作用；背鳍防止侧翻；臀鳍协调其他鱼鳍保持平衡；尾鳍可以保持鱼体前进的方向。鱼主要靠尾部和躯干部的左右摆动而产生向前的动力，各种鳍起着协调作用，不断向前运动。在水中能绕过障碍物主要靠的是侧线，同时，用侧线可以感知水流方向和水温。

鲫鱼的画法步骤图

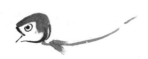

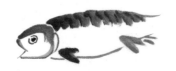

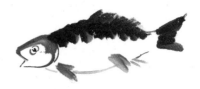

1

2

3

4

小鱼画法步骤图

鳜鱼画法步骤图

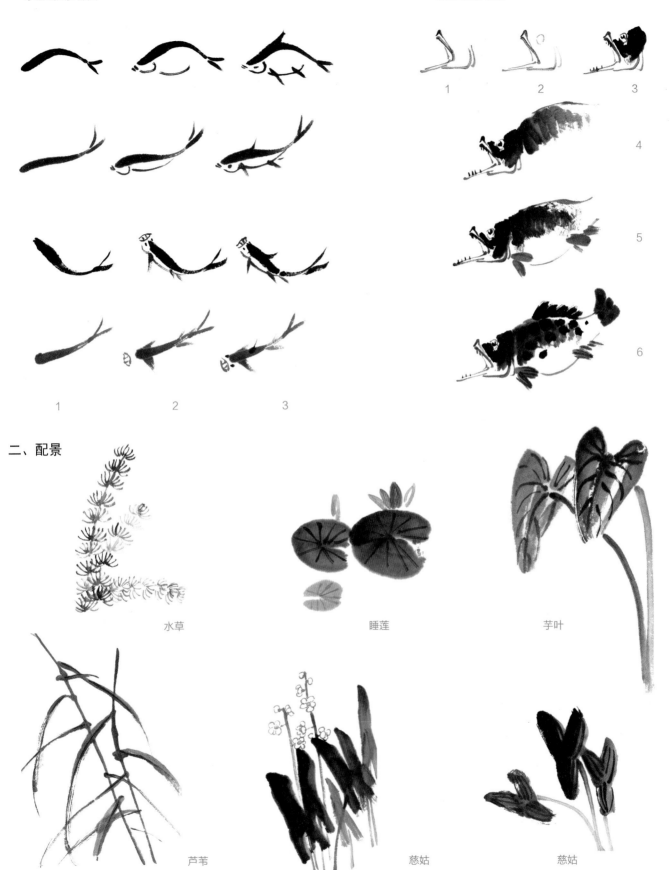

1　　　　　2　　　　　3

二、配景

水草

睡莲

芋叶

芦苇

慈姑

慈姑

三、虾

河虾属节肢动物，全身分头胸及腹两部，头胸部披一坚甲。头部前端具长短的触角两对，次之具有柄的复眼一对，听器在第一对触角的基部，口在头端下面，具有大腮一对、小腮两对、腮脚三对。胸下有步脚五对，第二对其形较大，顶端有钳而为钳脚（雄大雌小），钳可以活动，与蟹螯类似。腹部狭长，分数六环节，各环节下面有游泳用的桡脚（泳足）。

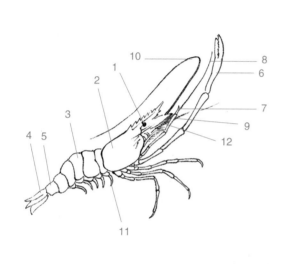
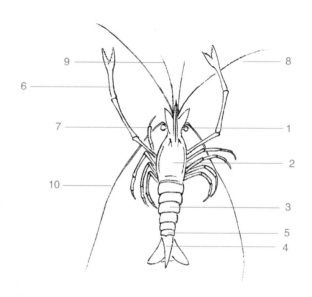

1.眼柄　2.头胸甲　3.腹部　4.尾部　5.尾肢　6.第二步足（大钳）　7.第一步足（小钳）
8.第一触角（向前、长）　9.第二触角（向前、短）　10.第三触角（向后、长）　11.第一泳足　12.口器

构造特征

虾类属于节肢动物，与蟹类形成甲壳纲中的十足目，十足目动物的身体分为头胸部和腹部两大部分。头胸部有一层硬壳罩住，叫作背甲；腹部有关节以利其运动，这就是节肢动物名称之由来。头胸部有五对前足，所以才叫"十足目"，第二对前足为螯，称为"螯足"，顶端有大钳，具有摄食及防御的功用。腹部有六节，每节有一对泳足，第六对泳足扩大为尾足。

运动特征

虾类虽然生活在水中，但并不是所有的虾都能在水中游泳，它们有些用泳足来游泳，如淡水虾、海水虾，有些则只能用胸脚（前足）来爬行，如龙虾、螯虾。由于虾的尾足和尾柄可形成强有力的游泳推进器，扇动时可使虾子快速前进或后退，再加上虾的触须或附肢分节在危急时，它们会突然弯曲腹部，迅速地轻弹扇状的尾部来逃走。

画虾步骤图

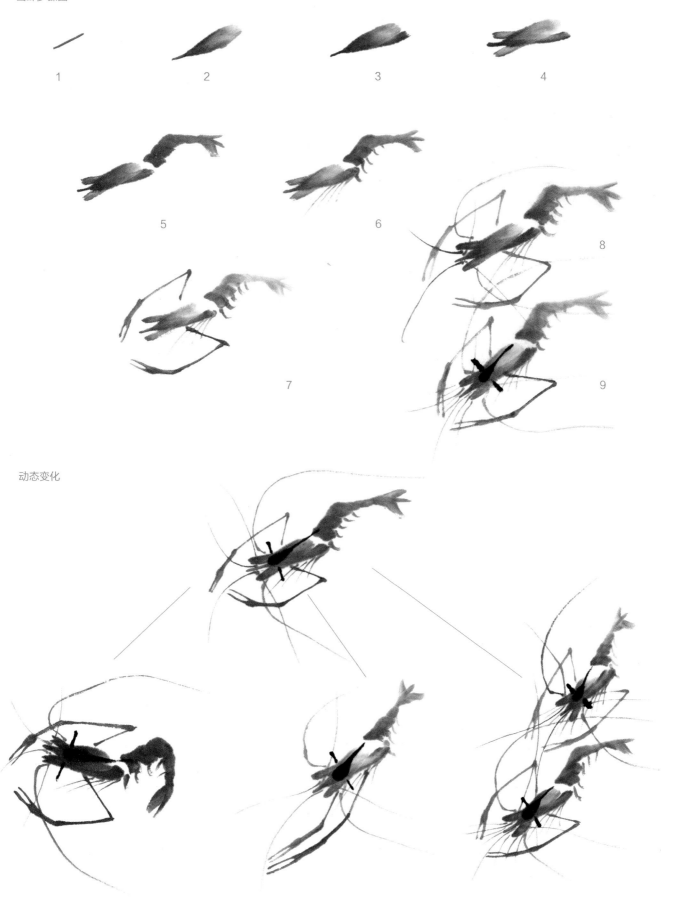

1

2

3

4

5

6

7

8

9

动态变化

第三章　名作临摹

作品一：临朱耷《杂画图册之四》

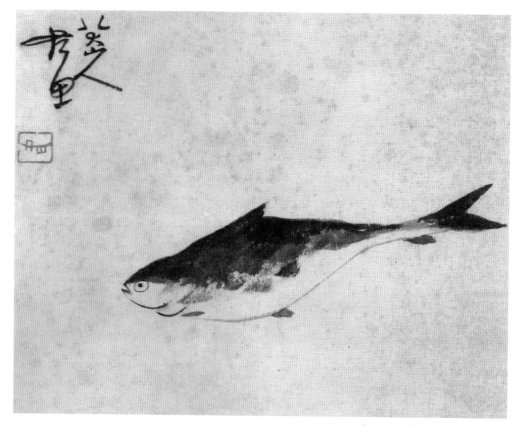

朱　耷　《杂画图册之四》

作品介绍：

朱耷，江西南昌人，明宗室遗民，宁献王朱权九世孙。明末清初画家，"四僧"之一。字雪个，号传綮、刃庵、个山、人屋、驴屋等。他最常用的一个号就是"八大山人"，这四个字连在一起书写，看起来像"哭之"又像"笑之"，寓意"哭笑不得"。八大有很高的绘画天赋，他画鱼鸟往往白眼向天，充满嘲讽意味，构图简练，一寸不多，一寸不少。这幅册页是典型的八大风格。

1
2

　　1. 用细笔勾出鱼眼、鱼嘴。干脆利落，不拖泥带水。八大作品中常有这样的细线出现，但却并不妨碍整个画面有大气磅礴的感觉。

　　2. 顺势勾出鱼鳃，用笔稍粗。八大常根据对象的不同来决定用笔的变化。他的粗笔酣畅淋漓，细笔间不容发，这是八大在技法上的一个突出特点。

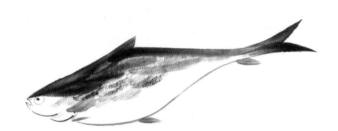

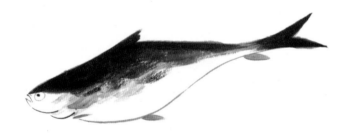

3
—
4

3. 接着勾鱼腹，用墨笔粗线勾鱼背、鱼尾，顺势点画鱼鳞的粗涩质感，枯湿浓淡，一任自然；然后撇出鱼鳃、鱼腹上的鱼鳍。用笔要活，万不可按图索骥，以致死板填塞。

4. 待鱼背、鱼尾墨色干后再行添补，使墨色厚重，这也是增强鱼体积感的需要。

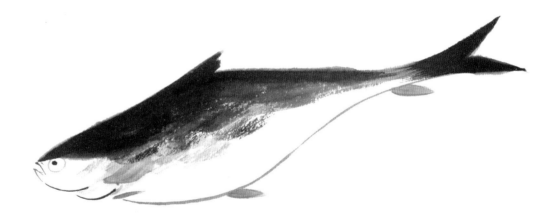

作品二：临李鱓 《鱼唹月影》

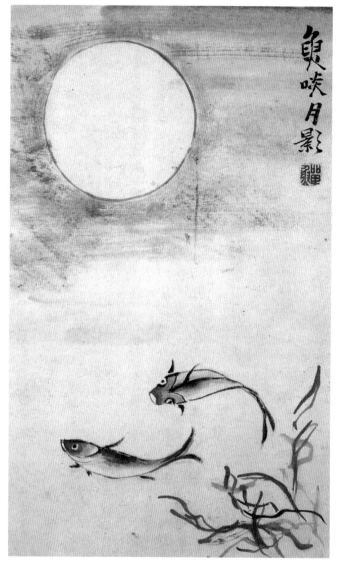

<div align="right">李　鱓 《鱼唹月影》</div>

作品介绍：

　　李鱓，江苏扬州府兴化人，字宗扬，号复堂，别号懊道人、墨磨人。清代著名画家，"扬州八怪"之一。李鱓用笔颇多古拗倔强之致，又有着青藤白阳的汪洋恣肆，是一位风格独特的画家。这幅《鱼唹月影》看似平淡无奇，实则无论是月轮还是小鱼、水藻的刻画都颇具匠心。此幅小景能有如此大手笔，实属不易。

1 | 2 | 3

1. 用淡墨，两笔围合勾画出月轮。这两笔必须以悬腕活脱之笔一气呵成，不能有半点犹豫，否则线条僵死，画意全失。一画之成败，全系于此。

2. 顺势以枯湿浓淡之笔烘染月轮，何处当用湿笔，何处当用枯笔，何处着墨多，何处着墨少，胸中当有全局，方能收放自如，近乎自然。

3. 以浓淡墨线勾鱼，线条用笔稍慢，迟涩厚重。

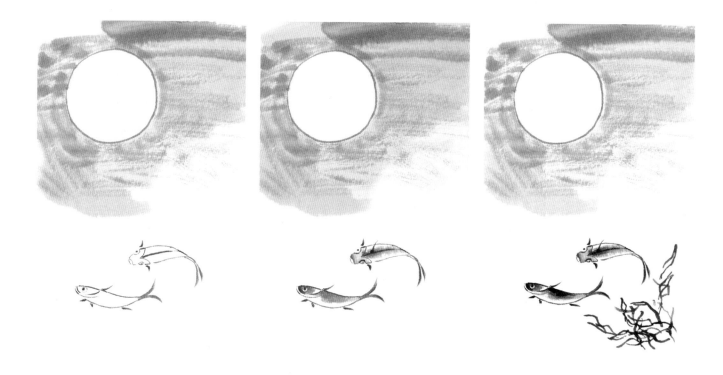

4　5　6

4. 两条鱼姿态有呼应，有变化。一正一侧，姿态活泼自然。

5. 以淡墨染鱼，分出体积感，用笔不可拖沓，干脆利落，避免涂抹。

6. 待墨色干后再染，加强体积感，以浓淡墨画水藻，杂而不乱。待烘染月轮的墨色全干之后，用擦笔丰富墨色层次。

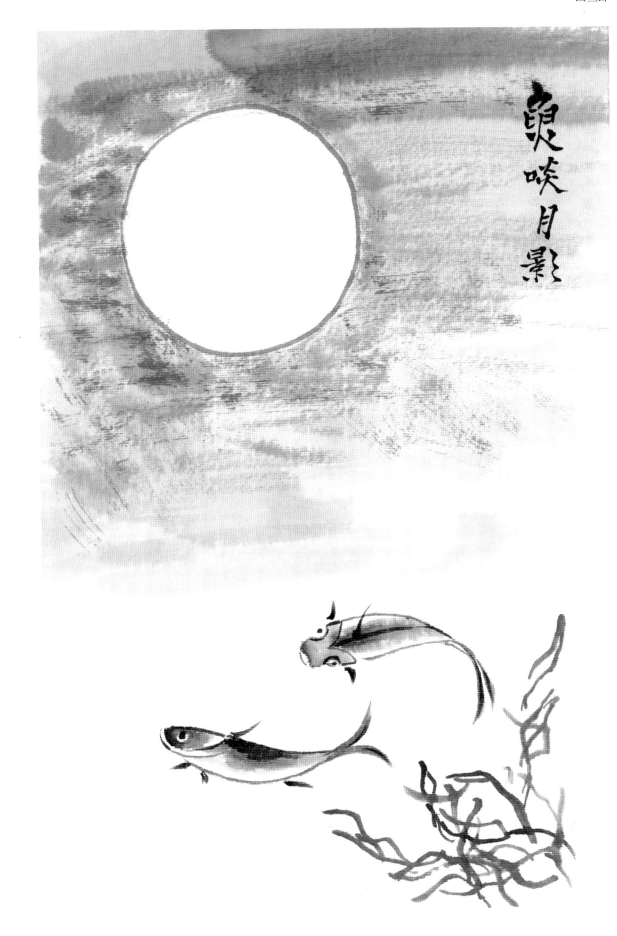

鱼唼月影

作品三：临李苦禅《过秋图》

扫码看视频

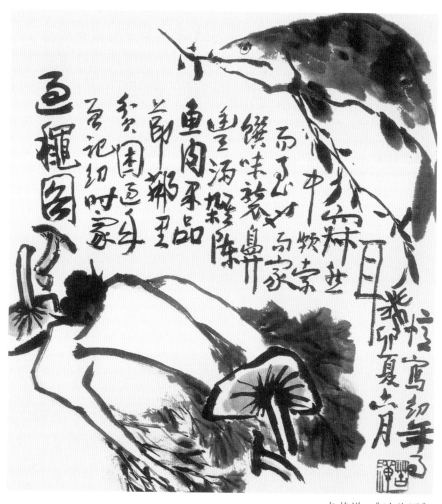

<div align="right">李苦禅 《过秋图》</div>

作品介绍：

　　李苦禅，山东高唐人，原名李英杰，改名英，字励公。现代书画家、美术教育家。曾任杭州艺专教授、中央美术学院教授、中国美术家协会理事、中国画研究院院务委员。这幅《过秋图》将主体物放在边角位置，中间醒目位置用题字填充，构图奇险，笔法浑厚苍茫。

1. 以浓淡墨勾画鱼和穿鱼的柳条。线条顿挫方折较多，断而不断，活泼生动。

2. 用淡墨染鱼鳞，分出墨色层次，要见笔，不可混作一团。

3. 待干后用稍重的墨加点，增强鱼身的厚度。

4
—
5
—
6

4. 用中墨勾画白菜帮子，重墨勾画香菇，再用浓淡墨点写菜叶。

5. 半干时勾叶筋，墨色淋漓酣畅。

6. 用淡花青染菜叶，老叶用淡赭石染。赭石点香菇，淡赭石复勾白菜帮子。

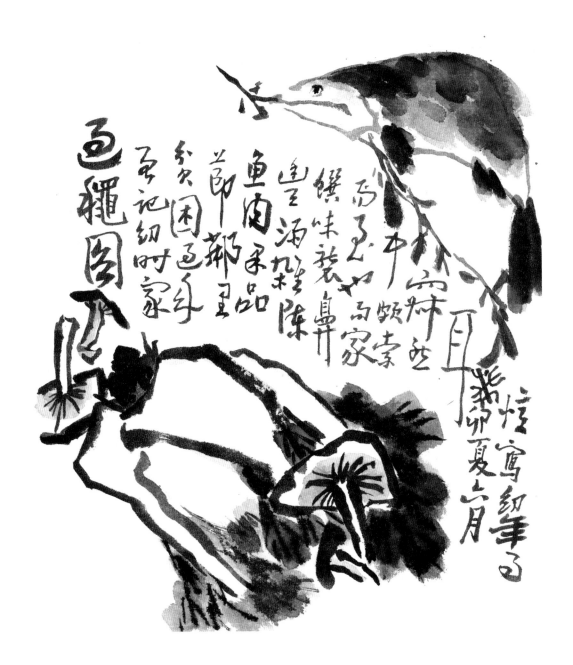

画鱼虾图

鱼肉鲜美，味装鼻，豆酒杂陈，而玉如颖，家索中麻些，节郁里鱼，贫困画鱼，录记幼时，家记幼时家。

恽寿幼笔子，邸卯夏六月

作品四：临齐白石《虾趣图》

扫码看视频

<div align="right">齐白石 《虾趣图》</div>

作品介绍：

　　白石老人笔下的虾，结合了河虾与对虾的特征，其造型和笔墨高度提炼，一笔不能多，一笔不能少。用笔、用墨、用水技巧高超，将虾的结构、质感和文人画的气韵、笔墨有机结合，创造了独具一格的艺术形象。此幅小品是白石老人成熟期的作品，造型和笔墨的处理非常精妙，四只虾各具神态，画面聚散有度。

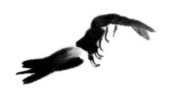

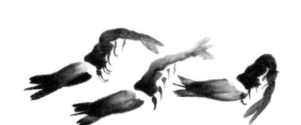

1

2

3

1. 用长锋羊毫笔根含清水，将淡墨调至笔肚，笔尖蘸墨调成中墨来画第一只虾的头部、腹部和尾部，用稍浓的墨画腹部下方五笔泳足，注意角度的细微变化和用笔节奏。

2. 画第二、第三只虾的躯干部分，注意位置关系。尽管初画的墨色重，干后会变淡，然而虾身体部分的墨色也不宜过重。

3. 画右上角第四只直腰游动的虾，腹部简为三节，顺势添头部下方的步足。

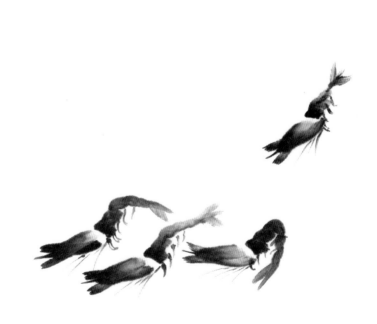

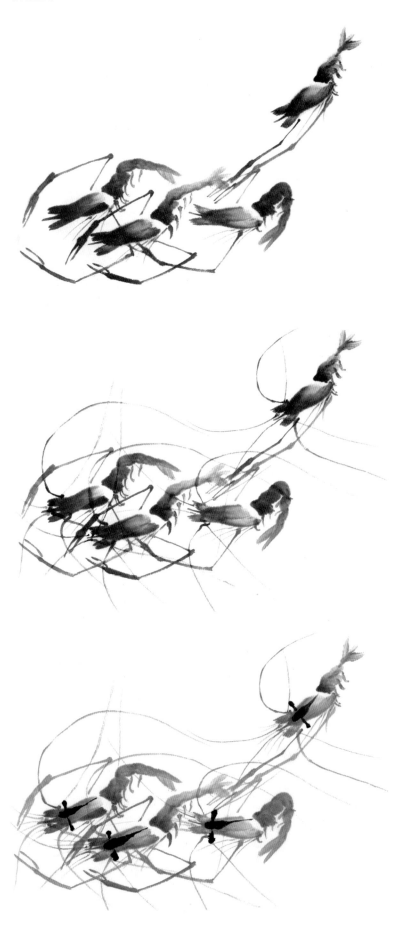

4
5
6

4. 中锋画虾的大钳，大钳为第二步足，位于第一步足和第三步足之间，第一节用笔由内往外，第二节由外往内，第三节末端一对钳子用笔宜慢。

5. 提笔画触角，第三对最长，用笔有转折、提按，一波三折，行笔宜慢，不可过于油滑，体会折钗股、锥画沙、屋漏痕笔法。

6. 焦墨画复眼，由外向内，头部中间一笔重墨由重到轻有提按。

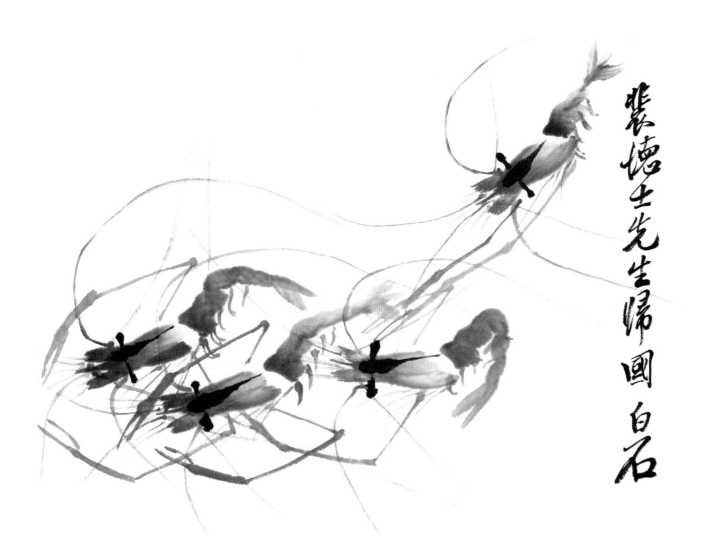

裴德生先生归圜 白石

作品五：临齐白石《长年大贵图》

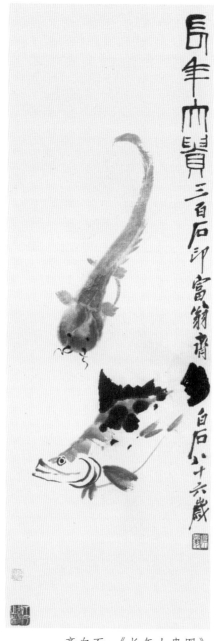

齐白石 《长年大贵图》

作品介绍：

　　此幅《长年大贵图》画的是鲶鱼和鳜鱼，寓意长寿富贵。构图简练，笔墨生动，不着一笔一墨画河水，通过用笔、用水和用墨的丰富变化表现鱼的游动姿态，使人如临江河。

 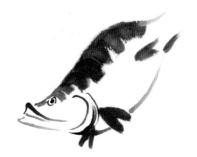

| 1 | 2 | 3 |

1. 分别画鳜鱼头部的嘴、鳃、眼，注意画眼时用笔宜圆中带方。

2. 画鳜鱼的胸鳍、腹鳍和鱼肚，鱼肚线条宜淡宜慢，末端和鱼尾衔接处需断开，不可接死。

3. 以稍淡的墨用中锋勾画鳜鱼头、背部的形态，再调稍浓的墨侧笔画鳜鱼头和背部。

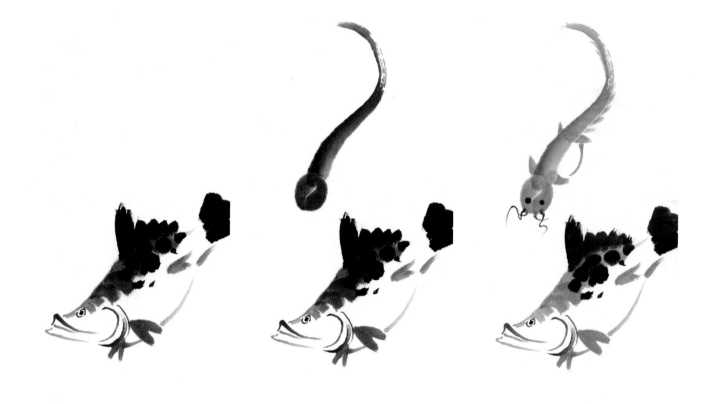

4 | 5 | 6

4. 以重墨画鳜鱼背鳍、尾巴，点身上的墨点，用笔轻松。

5. 用水分较多的笔蘸中墨，左右两笔画鲶鱼头部，顺势画背部和尾部一笔。

6. 画鲶鱼的肚子、胸鳍、腹鳍，用清墨画尾鳍，用中墨画头部前方的触须。

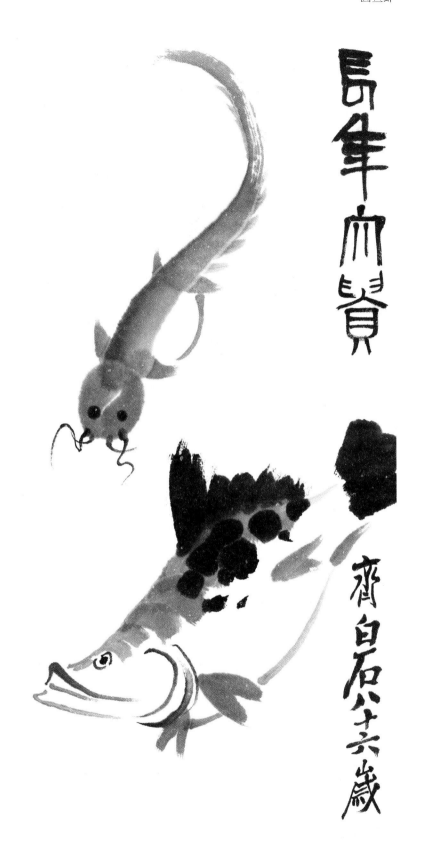

长年如贵

齐白石八十六岁

作品六：临齐白石《虾》

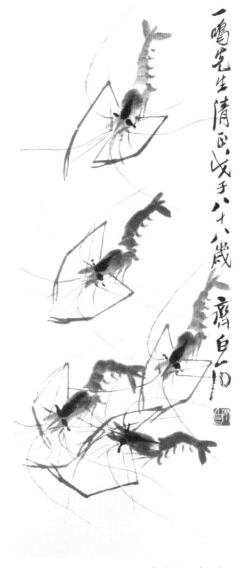

齐白石 《虾》

作品介绍：

　　此幅《虾》形态生动，变化微妙，表现出虾的活泼、灵敏、机警和生命力。虾头胸甲二笔硬壳透明而坚实，一对浓墨复眼，头部中间一点焦墨，腹部一笔一节，由粗渐细，富有弹性。虾的腹部呈现各种形态，有正面、侧面，有直腰游荡的，有弯腰爬行的。虾的尾部富有弹力，有随时可以迅速遁去之感。虾的一对前爪，由细而粗，数节之间直到两螯，有开有合。虾的触须线条虚实相生，刚柔并济，似断实连，直中有曲，乱中有序。

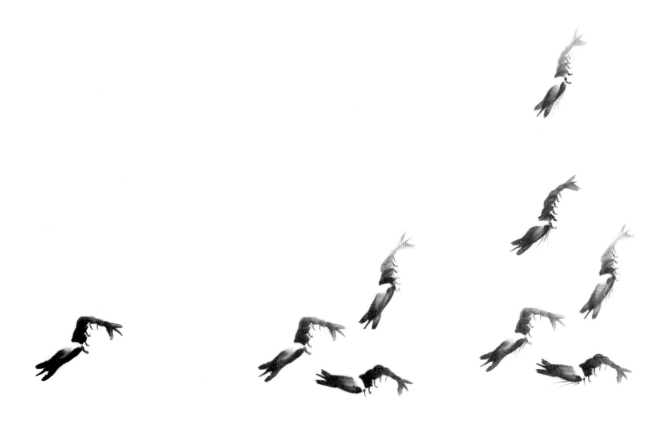

1　2　3

1. 画第一只虾的头部、腹部和尾部，尾部第三节弯曲，顺势画腹部下方泳足。

2. 画第二、第三只虾的躯干部分，注意位置和腹部形态的方向变化。

3. 画右上方两只虾，注意墨色整体中的细微变化，顺势添加头部下方的步足。

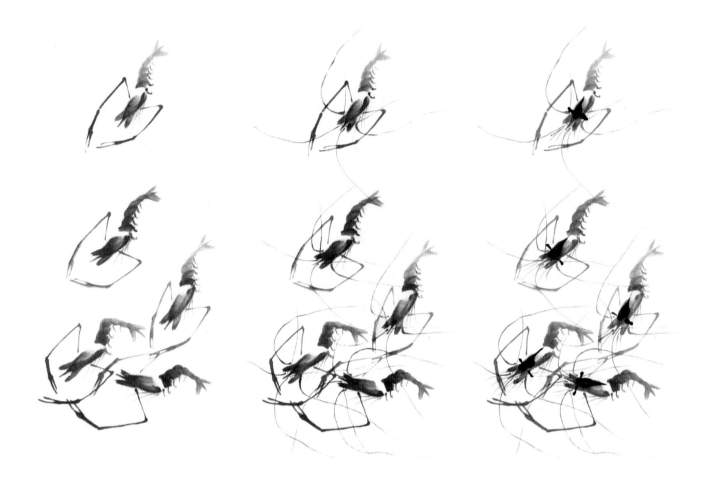

4 | 5 | 6

4. 画大钳，注意虾钳互相的交错，用笔需慢，笔笔到位。

5. 用稍干淡的墨画三对触角，第三对最关键，用笔要有转折、提按，一波三折，触角之间的交错忌三笔交于一点。

6. 用焦墨画复眼和头部中间一笔重墨，顺势画头部前方的鳃足，用笔要虚。

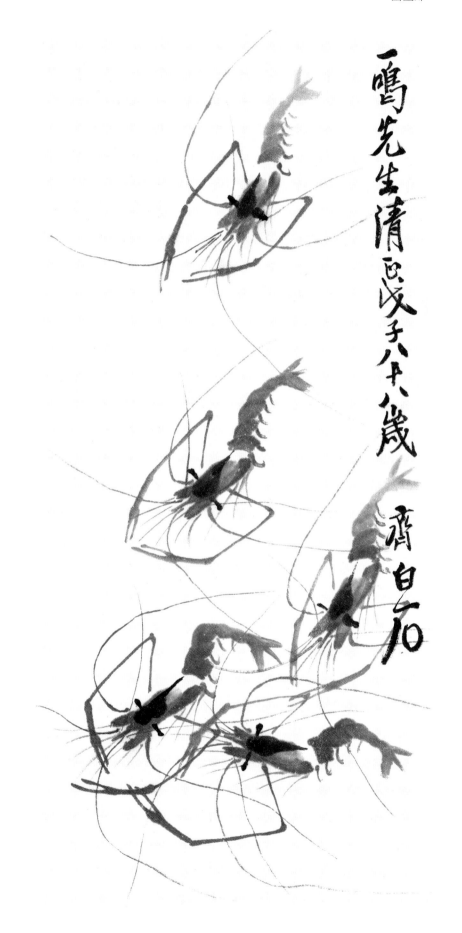

一鸣先生清正 戊子八十八岁 齐白石

作品七：临齐白石《鱼虾蟹青蛙》

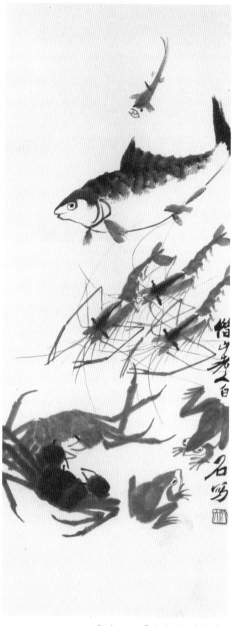

齐白石 《鱼虾蟹青蛙》

作品介绍：

　　鱼、虾、青蛙和螃蟹，都是白石老人善于表现的题材。画面中两条鱼一大一小，一主一辅，大鱼悠然自得；三只虾聚为一群，前突后窜；青蛙和螃蟹分别两两相对，似在窃窃私语。虽然画面中水生物种类较多，却毫无罗列堆砌之感，充满了田园生活的野趣。

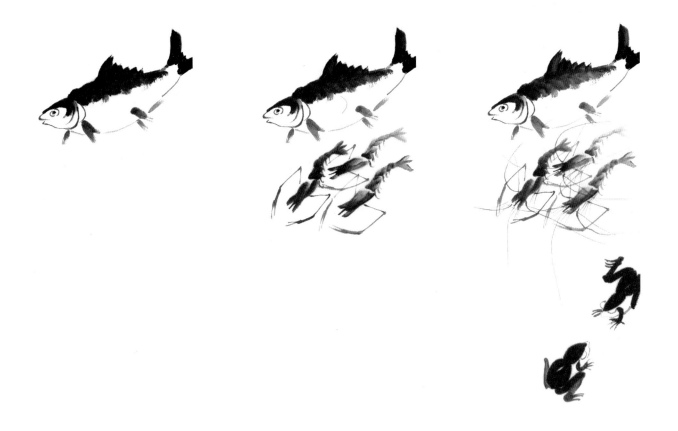

1 | 2 | 3

1. 画上方的大鱼，笔墨应丰富灵动。

2. 画鱼下方三只虾的躯干和大钳，注意聚散关系。

3. 添加虾的触角和头部下方的步足，绘制上下响应的两只青蛙，伸出画外的后肢延伸了整个画面的空间感。

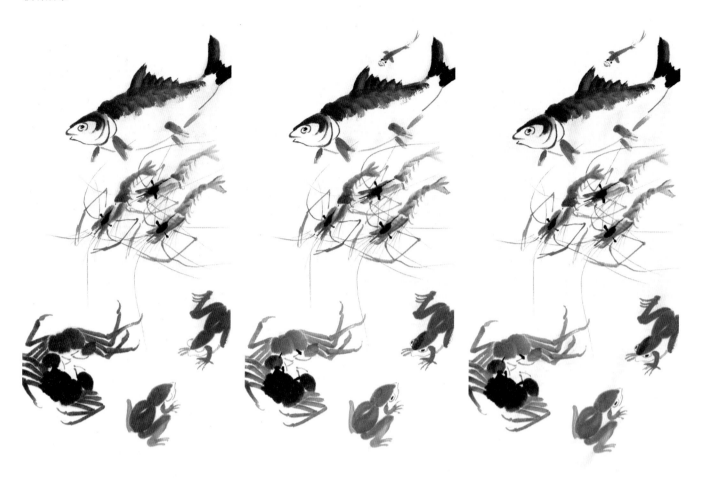

4 | 5 | 6

4. 画左下方两只螃蟹，墨色一重一淡。趁湿点虾的复眼和头、背部的重墨，让墨色衔接自然。

5. 点青蛙、螃蟹的眼部。用笔果断有力，注意形状略有不同，不可描涂。

6. 添加大鱼上方的小鱼。简单几笔，笔到意到，一气呵成，不可深入刻画。

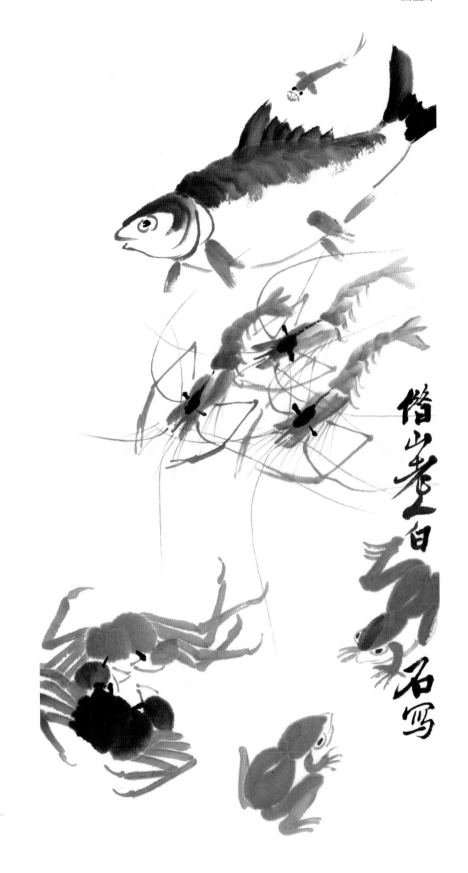

第四章 创作欣赏

扫码看视频

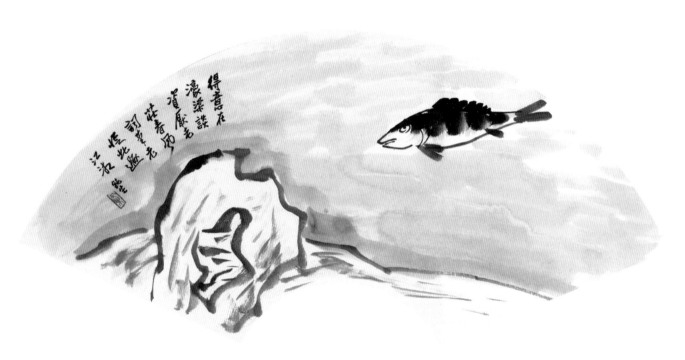

轩敏华 《濠梁观鱼》

三餘圖

正面魚殊不易畫 鈍生

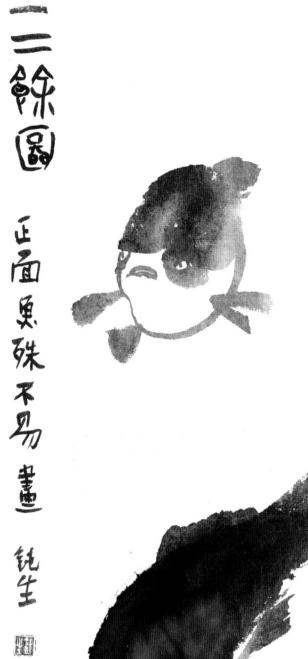

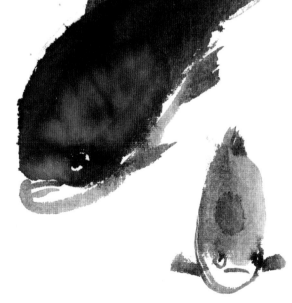

轩敏华 《三余图》

轩敏华 《堪脍》

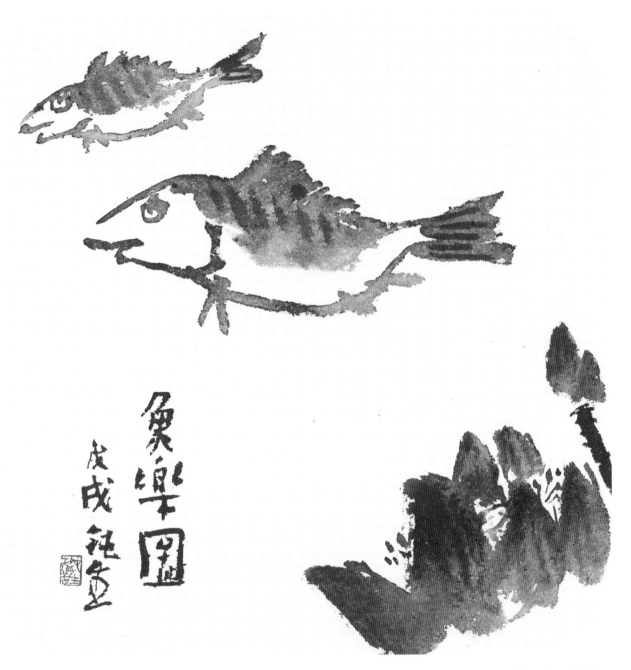

轩敏华 《鱼乐图》

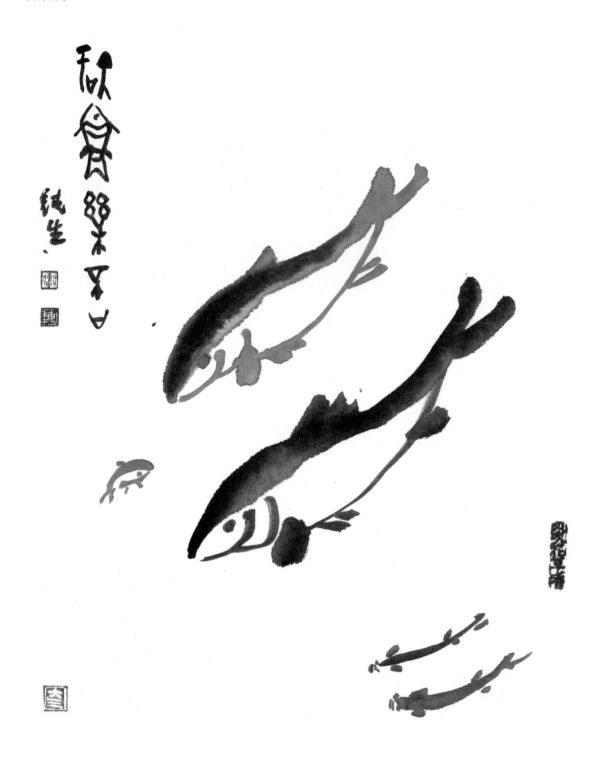

轩敏华 《知鱼乐否》

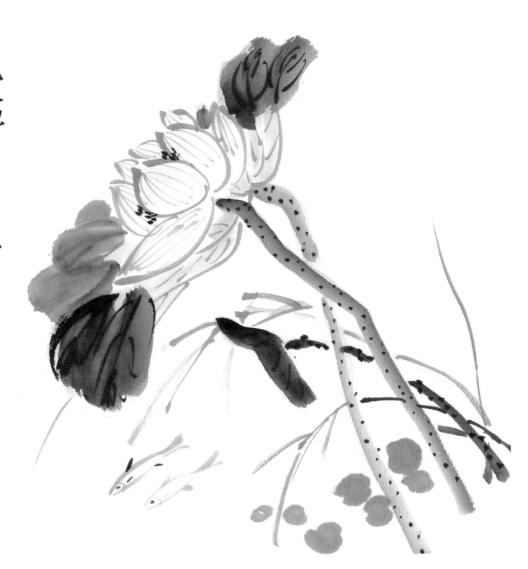

乱入池中看不见
闻香始觉有人来
王昌龄诗意
钝生

轩敏华 《鱼戏图》

扫码看视频

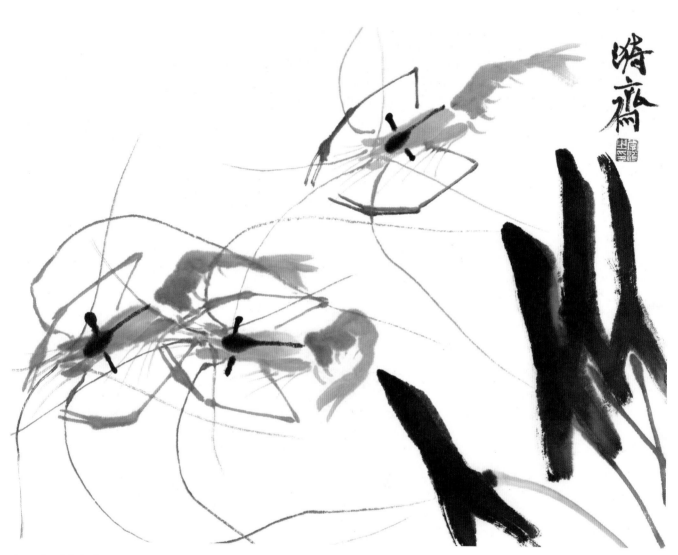

李 波 《虾趣》

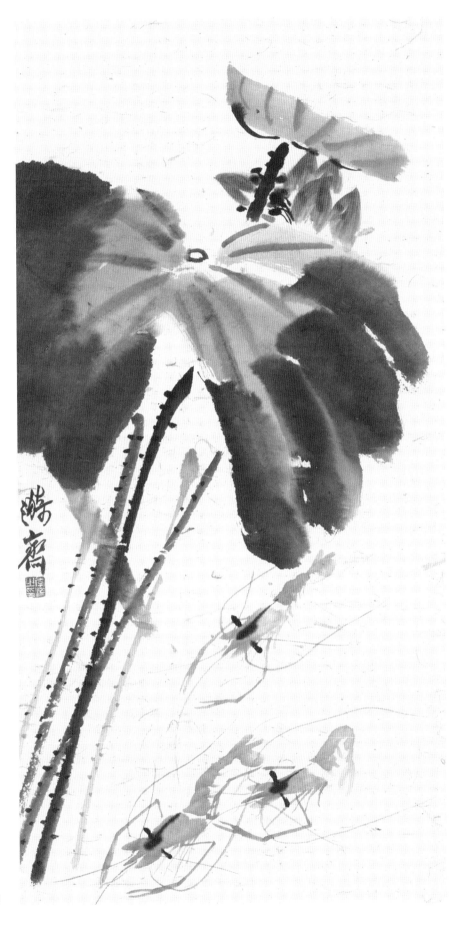

李 波 《荷虾》

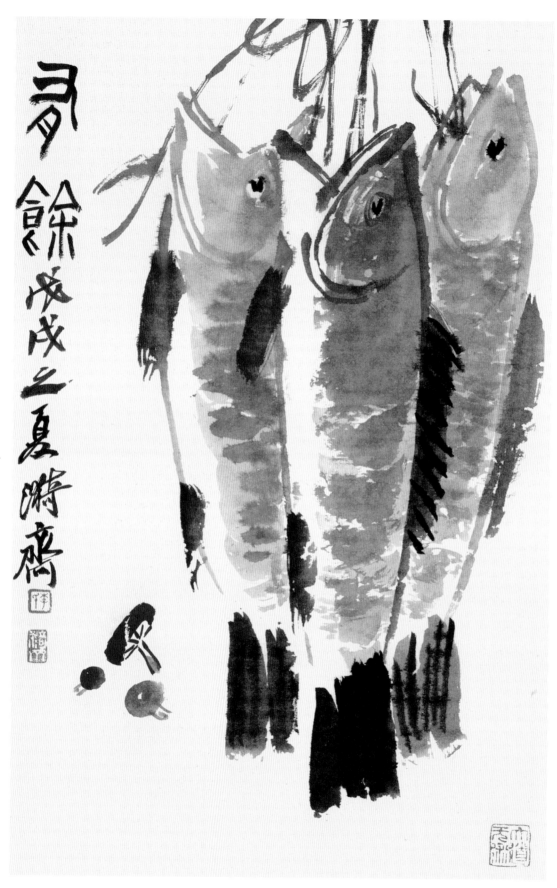

李　波　《有余》

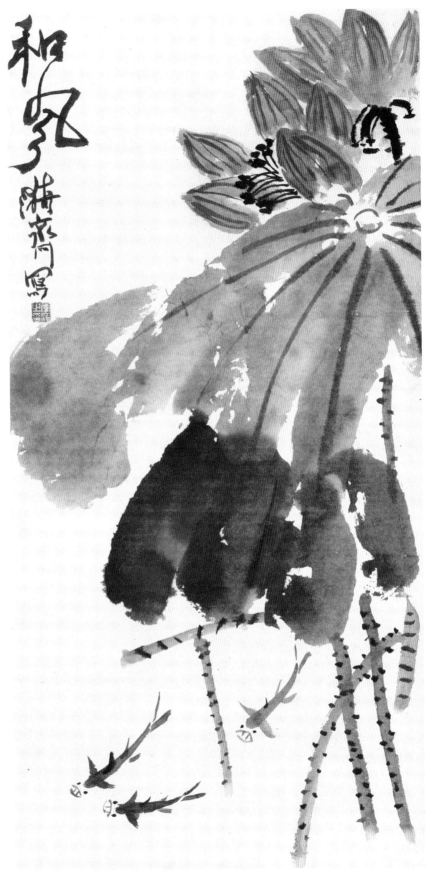

李　波　《和风》

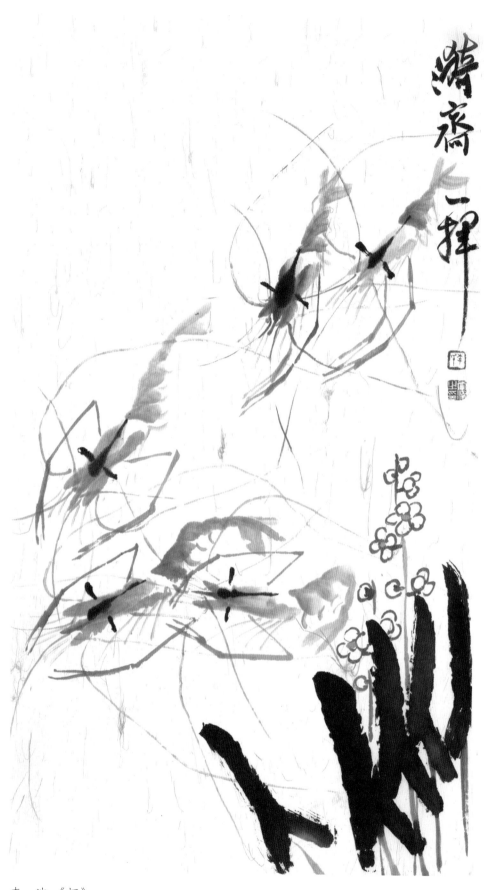

李 波 《虾》

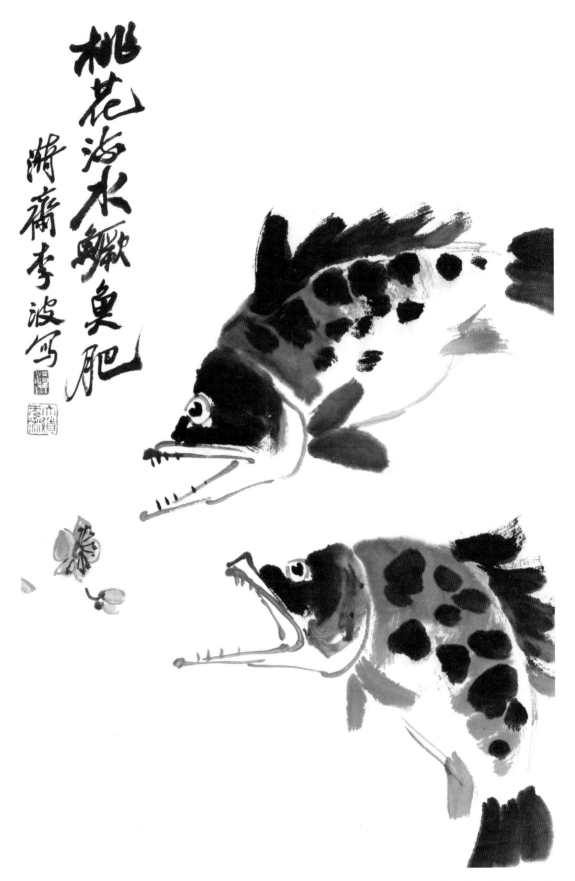

桃花浴水鳜鱼肥 游斋李波写

李　波　《桃花鳜鱼》

第五章 历代名作

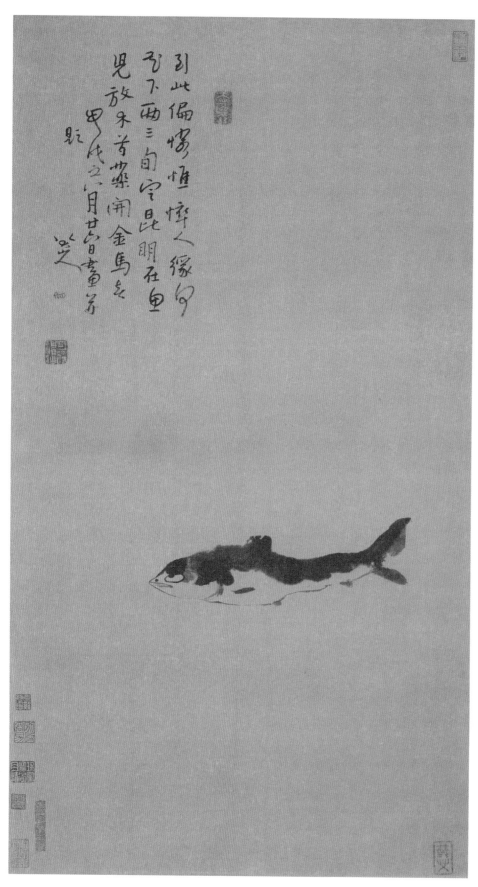

朱　牟《鱼》

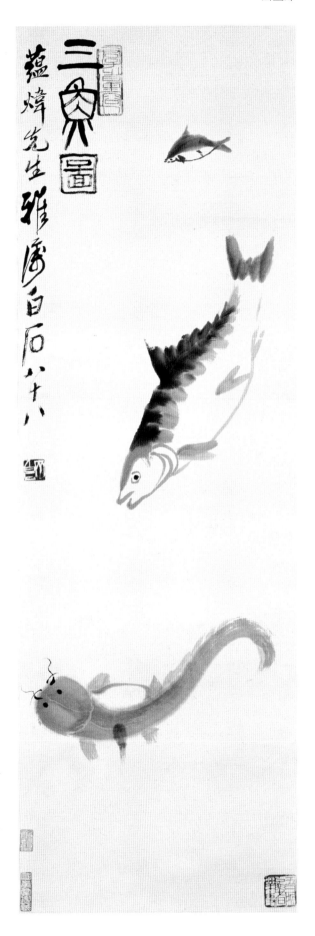

齐白石 《三鱼图》

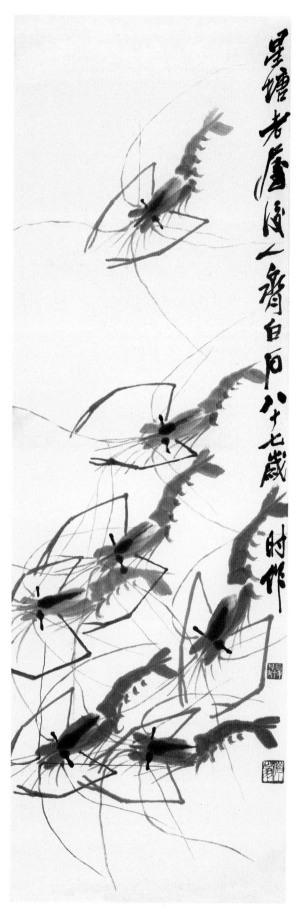

齐白石 《墨虾图》

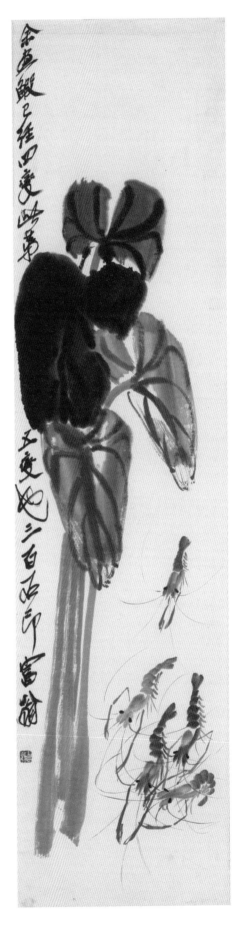

齐白石 《荷虾图》

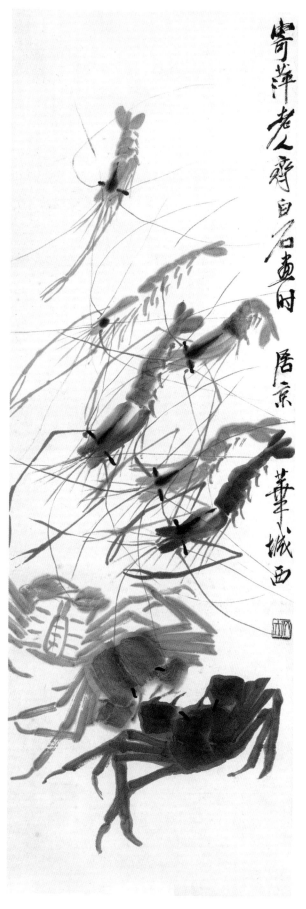

齐白石 《虾蟹》

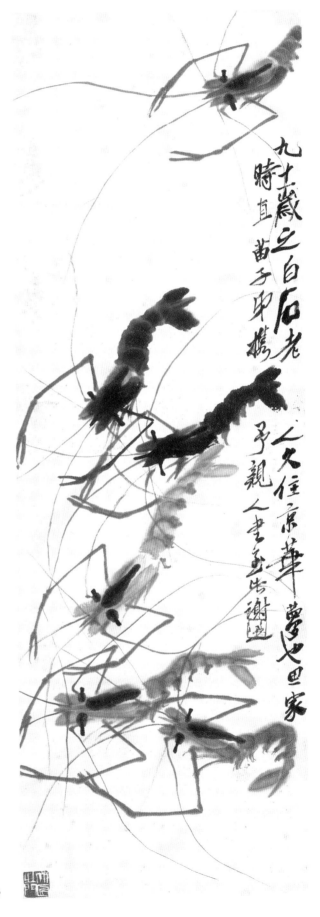

齐白石 《赠黄苗子》

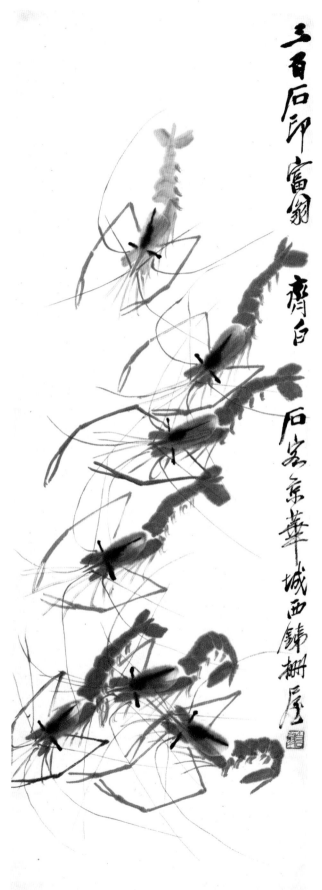

齐白石 《虾趣图》

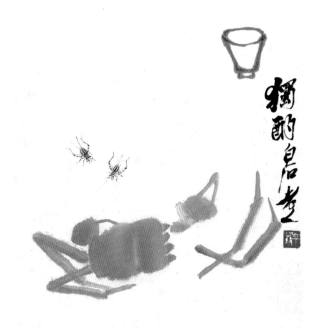

齐白石 《独酌》

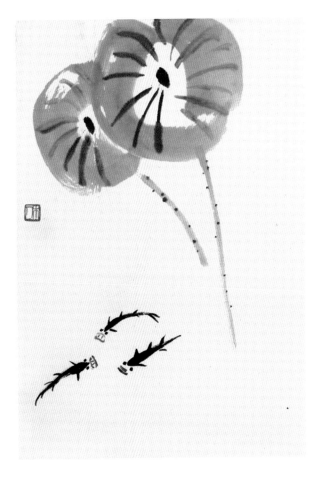

齐白石 《石荷小鱼图》

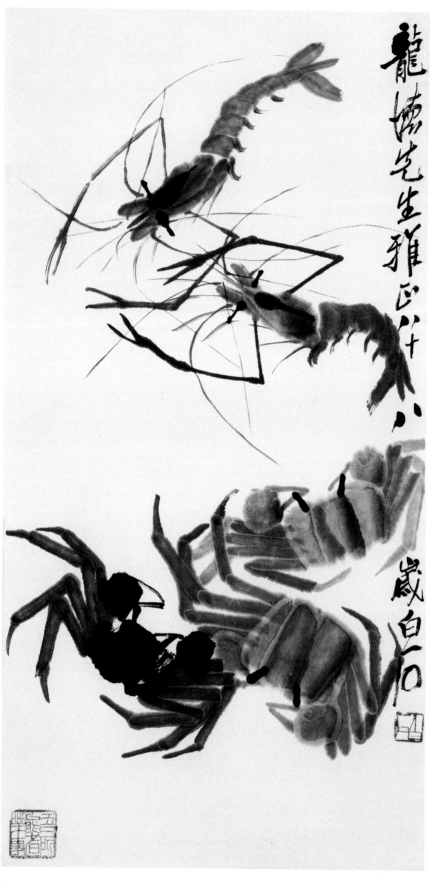

齐白石 《虾蟹》

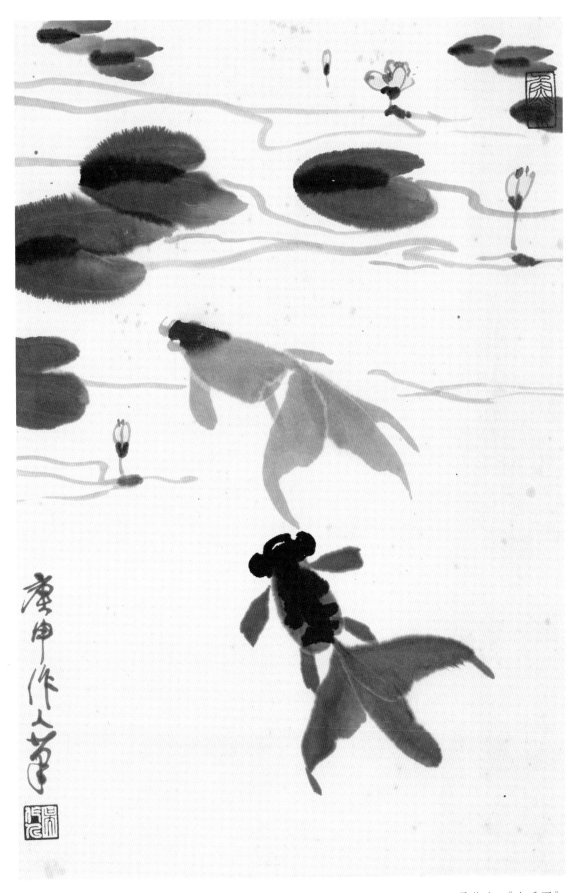

吴作人 《鱼乐图》

第六章 题款诗句

1.澄江息晚浪，钓侣枻轻舟。丝垂遥溅水，饵下暗通流。

 ——南朝陈 阴铿《观钓》（节选）

2.湖田十月清霜堕，晚稻初香蟹如虎。扳罾拖网取赛多，篾篓挑将水边货。纵横连爪一尺长，秀凝铁色含湖光。蟛蜞石蟹已曾食，使我一见惊非常。买之最厌黄髯老，偿价十钱尚嫌少。漫夸丰味过蝤蛑，尖脐犹胜团脐好。充盘煮熟堆琳琅，橙膏酱溅调堪尝。一斗擘开红玉满，双螯哆出琼酥香。岸头沽得泥封酒，细嚼频斟弗停手。西风张翰苦思鲈，如斯丰味能知否？物之可爱尤可憎，尝闻取刺于青蝇。无肠公子固称美，弗使当道禁横行。

 ——隋 唐彦谦《蟹》

3.姑孰多紫虾，独有湖阳优。出产在四时，极美宜于秋。双箝鼓繁须，当顶抽长矛。鞠躬见汤王，封作朱衣侯。所以供盘餐，罗列同珍羞。蒜友日相亲，瓜朋时与俦。既名钓诗钓，又作钓诗钩。于时同相访，数日承款留。厌饮多美味，独此心相投。别来岁云久，驰想空悠悠。衔杯动退思，哆口涎空流。封缄托双鲤，于焉来远求。慷慨胡隐君，果肯分惠否？

 ——隋 唐彦谦《索虾》

4.早觅为龙去，江湖莫漫游。须知香饵下，触口是铦钩！

 ——唐 李群玉《放鱼》

5.西塞山前白鹭飞，桃花流水鳜鱼肥。青箬笠，绿蓑衣，斜风细雨不须归。

 ——唐 张志和《渔父歌·其一》

6未游沧海早知名，有骨还从肉上生。莫道无心畏雷电，海龙王处也横行。

 ——唐 皮日休《咏蟹》

7.蝉眼龟形脚似蛛，未曾正面向人趋。如今钉在盘筵上，得似江湖乱走无。

 ——南唐 朱贞白《咏蟹》

8.江上往来人，但爱鲈鱼美。君看一叶舟，出没风波里。

 ——宋 范仲淹《江上渔者》

9.竹外桃花三两枝，春江水暖鸭先知。蒌蒿满地芦芽短，正是河豚欲上时。

 ——宋 苏轼《惠崇春江晚景二首·其一》

10.偶然信手皆虚击，本不辞劳几万一。一鱼中刃百鱼惊，虾蟹奔忙误跳掷。

 ——宋 苏轼《画鱼歌·湖州道中作》（节选）

11.人静鱼自跃，风定荷更香。

 ——宋 陆游《双清堂夜赋》（节选）

12.旧交髯簿久相忘，公子相从独味长。醉死糟丘终不悔，看来端的是无肠。

 ——宋 陆游《糟蟹》

13.岸凉竹娟娟，水净菱帖帖。虾摇浮游须，鱼鼓嬉戏鬣。释杖聊一惕，褰裳如可涉。自喻适志欤，

翩然梦中蝶。

——宋 王安石《自喻》

14. 海馔糖蟹肥，江醪白蚁醇。每恨腹未厌，夸说齿生津。三岁在河外，霜脐常食新。朝泥看郭索，暮鼎调酸辛。趋跄虽入笑，风味极可人。忆观淮南夜，火攻不及晨。横行葭苇中，不自贵其身。谁怜一网尽，大去河伯民。鼎司费万钱，玉食罗常珍。吾评扬州贡，此物真绝伦。

——宋 黄庭坚《次韵师厚食蟹》

15. 量才不数制鱼额，四海神交顾建康。但见横行疑长躁，不知公子实无肠。

——宋 陈与义《咏蟹》

16. 粉垣皎皎雪不如，道人为我开天奇。长杠运入霹雳手，墨池飞出龙门姿。云烟郁律出半堵，下有汹涌波涛随，锦鳞队队晃光彩，扬鳍掉尾唼喁吹。相忘似识湖海阔，肯与虾蟹相娱嬉。由来至理与神会，泼剌健鬣直欲飞。嗟予久缩钓鳌手，卒见欲理长竿丝。张僧繇，任公子。不须点龙睛，不须投牺饵。禹门春浪拍天流，只要雷公助烧尾。

——元 何景福《画鱼》

17. 春江水绿春雨初，好山对面青芙蕖。渔舟两两渡江去，白头老渔争捕鱼。操篙提网相两两，慎勿江心轻举网。风雷昨夜过禹门，桃花浪暖鱼龙长。我识扁舟垂钓人，旧家江南红叶村。卖鱼买酒醉明月，贪夫徇利徒纷纭。世上闲愁生不识，江草江花俱有适。

归来一笛杏花风，乱云飞散长天碧。

——元 黄公望《王摩诘春溪捕鱼图》

18. 为爱濠梁乐有余，故拈兔颖写成图。秋风忽忆银丝鲙，肠断松江隔具区。

——明 刘基《题画鱼》（节选）

19. 玉龙行空不成雨，首触银河落秋浦。帝遣神工种白榆，皓鹤飞来老鹇舞。榜儿踏船依楚竹，不钓齐璜饵荆玉。波寒月黑大星稀，万斛骊珠岂胜掬。夜阑缄素报麻姑，桑下尘飞海欲枯。何如去作蓬莱主，五城不夜无寒暑。

——明 唐之淳《题李龙眠画雪中捕鱼图》

20. 稻熟江村蟹正肥，双螯如戟挺青泥。若教纸上翻身看，应见团团董卓脐。

——明 徐渭《螃蟹》

21. 谁将画蟹托题诗，正是秋深稻熟时。饱却黄云归穴去，付君甲胄欲何为？

——明 徐渭《题画蟹》

22. 钳芦何处去，输与海中神。

——明 徐渭《鱼蟹图·蟹》

23. 兀然有物气豪粗，莫问年来珠有无。养就孤标人不识，时来黄甲独传胪。

——明 徐渭《黄甲图》

24 江上莼鲈不用思，秋风吹破绿荷衣。何妨夜压黄花酒，笑擘霜螯紫蟹肥。

——明 钱宰《画蟹》

25.茫茫大海浮穹壤，日月升沉鳌背上。其间物怪何所无，海马天吴大如象。有鱼如屋鼋如帆，虾最细微犹十丈。掔臂怒气须如戟，力战洪涛欲飞出。江湖鱼蟹总蜉蝣，畜眼平生未曾识。画工何处写汝真，梦中曾到长须国。黑风吹海浪如山，鱼龙变化须臾间。从龙愿作先驱去，去上青天生羽翰。

——明 王鏊《海虾图》

26.黄宣画鱼得名胜国时，于今犹传画鱼障。寻尺之间分岛屿，滚滚波涛起寒涨。千鱼万鱼集堂上，小鱼游水随风浪，大鱼独立势倔强。想当经营时，天趣妙入神。走笔扫绢素，欻忽开金鳞。亦复工远势，沙平云淡纤毫分。渔翁小艇楚江岸，美人竹竿洪水滨。又疑积石既凿龙门通，水势直趋沧海东。赤鲤已趁洪涛风，震电烨烨行虚空，腾身直上成飞龙。古来屈伸变化数伊吕，莘渭奋迹还相同。人生局束良可耻，汩没泥沙为贪饵。纵游宜入沧波中，勿复喁喁恋沼沚。收图忽卷云涛堆，匹绡隐隐生风雷。

——清 沈德潜《题黄宣画鱼障子》

27.风翻雷吼动乾坤，直上天河到九阍。不是闲鳞争暖浪，纷纷凡骨过龙门。

——清 李方膺《双鱼图》

28.池有荇藻，濯濯香流。虾黾跳跃，其乐悠悠。

——清 华嵒《花卉动物图册·虾蛙》

29.秋来风味忆吴中，苇港芦洲蟹籪同。却忆故园诸弟妹，菊花五色笑篱东。

——清 邵梅臣《画耕偶录·为程石邻画螃蟹》

30.蟹黄初满菊花园，家酿新开九月天。兄弟在家贫亦乐，浪游笑我一年年。

——清 邵梅臣《画耕偶录·为舍弟则三画螃蟹菊花》

31.泥水风凉又立秋，黄沙晒日正堪愁。草虫也解前头阔，趁此山溪有细流。

——现代 齐白石《山溪群虾图》

32.鱼龙不见，虾蟹偏多，草没泥浑奈汝何。

——现代 齐白石《鱼龙不见虾蟹多》

33.有酒有蟹，偷醉何妨，老年不暇为谁忙。

——现代 齐白石《酒蟹图》

34.菊花开也蟹初肥，君不饮，计己非。

——现代 齐白石《篓蟹图》

35.左手持霜螯，右手把酒杯，其乐何如。

——现代 齐白石《四蟹图》